森林樂繽紛

昆蟲王國

給幼兒的昆蟲小圖鑑

蘇西・威廉 著　漢娜・托爾森 繪

新雅文化事業有限公司
www.sunya.com.hk

《森林樂繽紛》系列

　　你有聽過「大自然缺失症」嗎？居住在城市的孩子們，日常較少機會接觸大自然，這便可能會出現缺乏創造力、想像力、專注力不足等身心問題。因此，我們必須讓孩子從小跟自然建立聯繫，加深他們對環境的歸屬感和環保意識。

　　本系列共兩冊，以淺白易明的文字，給孩子展示居住在森林的動物和昆蟲的生活環境。閱讀這套書時，孩子還能從中認識入門的森林科普知識，例如動物的習性和食性關係、棲息地的生態、昆蟲的身體結構及生命周期等，激發孩子探索世界的好奇心。快來讓孩子進入森林的世界，感受大自然之美吧！

 功能

　　本系列屬「新雅點讀樂園」產品之一，配備點讀功能，孩子如使用新雅點讀筆，可以自己隨時隨地邊聽邊學習新知識，增添閱讀趣味！

　　「新雅點讀樂園」產品包括語文學習類、親子故事和知識類等圖書，種類豐富，旨在透過聲音和互動功能帶動孩子學習，提升他們的學習動機與趣味！

　　家長如欲另購新雅點讀筆，或想了解更多新雅的點讀產品，請瀏覽新雅網頁 (www.sunya.com.hk) 或掃描下邊的 QR code 進入 。

如何使用新雅點讀筆閱讀故事

1. 下載本故事系列的點讀檔案

1 瀏覽新雅網頁（www.sunya.com.hk）或掃描右邊的 QR code 進入 新雅‧點讀樂園 。

2 點選 下載點讀筆檔案▶ 。

3 依照下載區的步驟說明，點選及下載《森林樂繽紛》的點讀筆檔案至電腦，並複製至新雅點讀筆的「BOOKS」資料夾內。

2. 點讀故事和選擇語言

啟動點讀筆後，請點選封面 ，然後點選書本上的文字或插圖，點讀筆便會播放相應的聲音。如想切換播放的語言，請點選每頁右上角的 粵 普 圖示，當再次點選內頁時，點讀筆便會使用所選的語言播放點選的內容。

請點選此圖示，
啟動點讀功能。

新雅‧點讀樂園

請點選此圖示，
切換播放語言。

語言圖示
粵 普
粵語　普通話

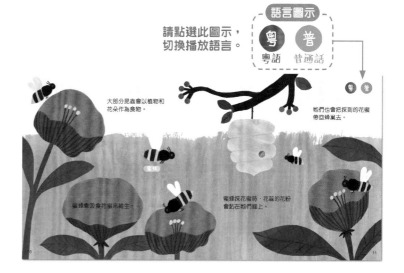

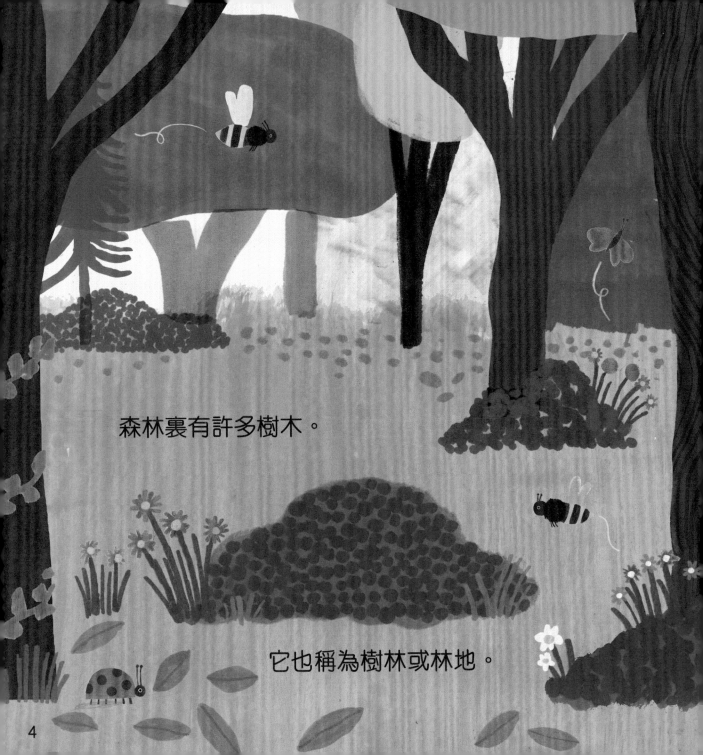

森林裏有許多樹木。

它也稱為樹林或林地。

那裏有很多不同的
動物和植物。

而且四周都能發現
昆蟲的蹤影。

很多昆蟲都居住在森林裏。

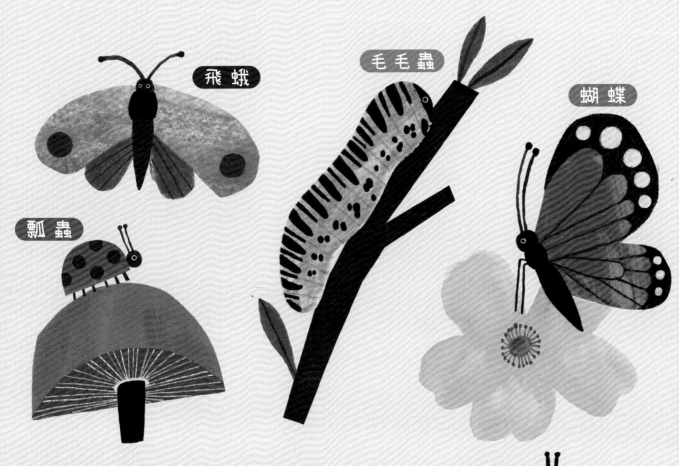

飛蛾

毛毛蟲

蝴蝶

瓢蟲

牠們有時在地上的樹葉間爬行……

金龜子

有時藏身於樹縫中⋯⋯

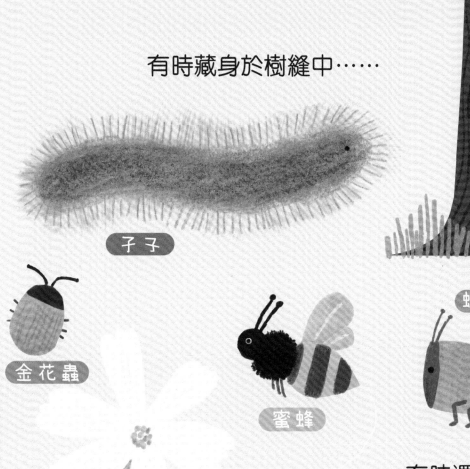

孑孓

金花蟲

蜜蜂

蝗蟲（草蜢）

有時還在灌木叢間飛行。
但怎樣才算是「昆蟲」？

螞蟻

7

昆蟲的身體可分成頭、胸、腹
三個部分。

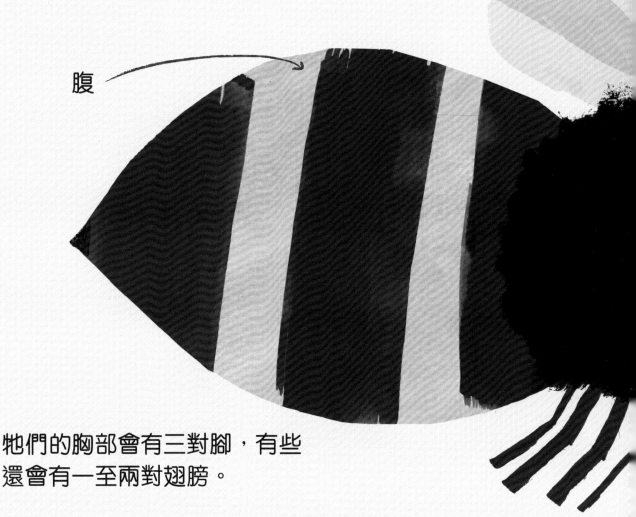

腹

牠們的胸部會有三對腳，有些
還會有一至兩對翅膀。

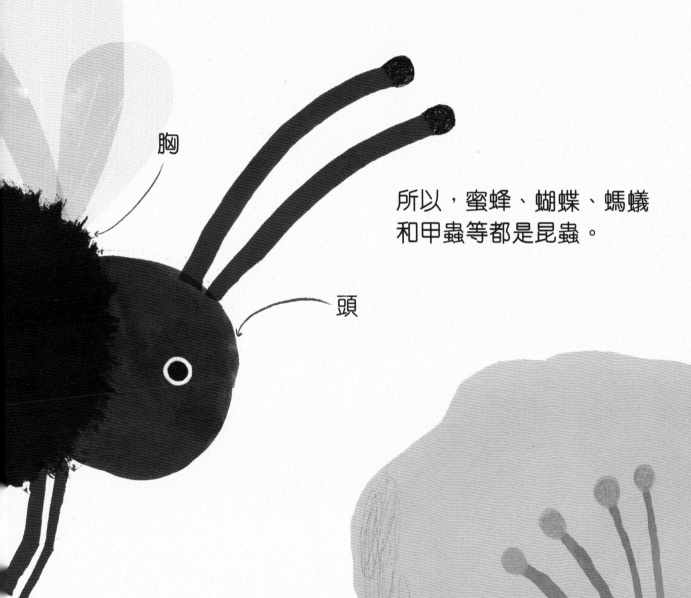

胸

頭

所以，蜜蜂、蝴蝶、螞蟻和甲蟲等都是昆蟲。

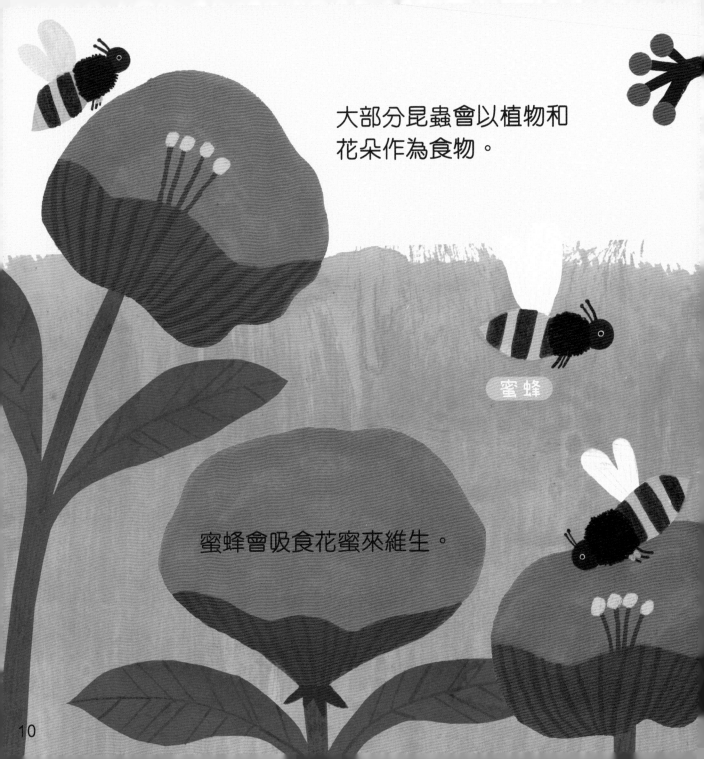

大部分昆蟲會以植物和
花朵作為食物。

蜜蜂

蜜蜂會吸食花蜜來維生。

10

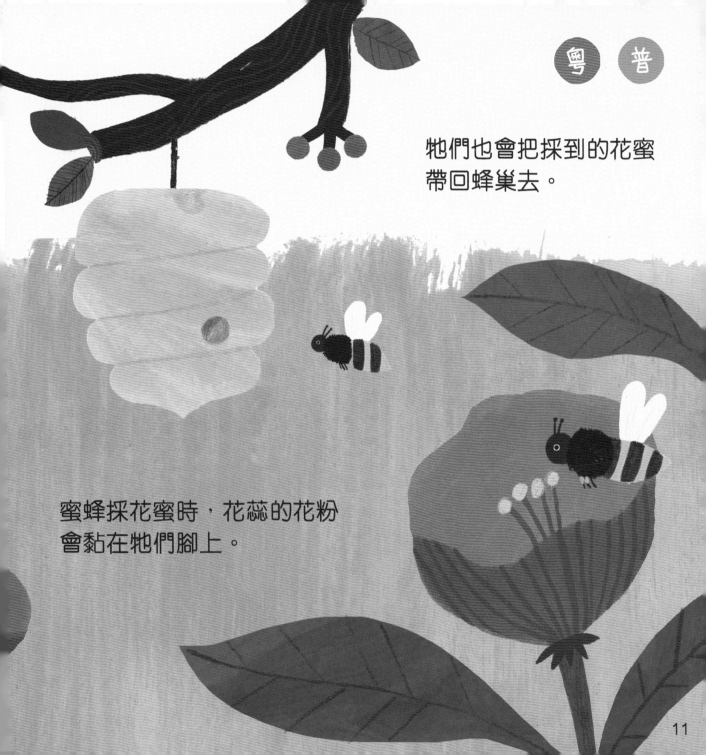

牠們也會把採到的花蜜
帶回蜂巢去。

蜜蜂採花蜜時，花蕊的花粉
會黏在牠們腳上。

11

當蜜蜂飛往另一朵花時，
花粉可能會在途中落下。

如果花粉落在另一
朵花的花蕊，並成
功結合，這種過程
便是「傳粉」。

只有傳粉成功，新的果實
和種子才會生長。

花粉

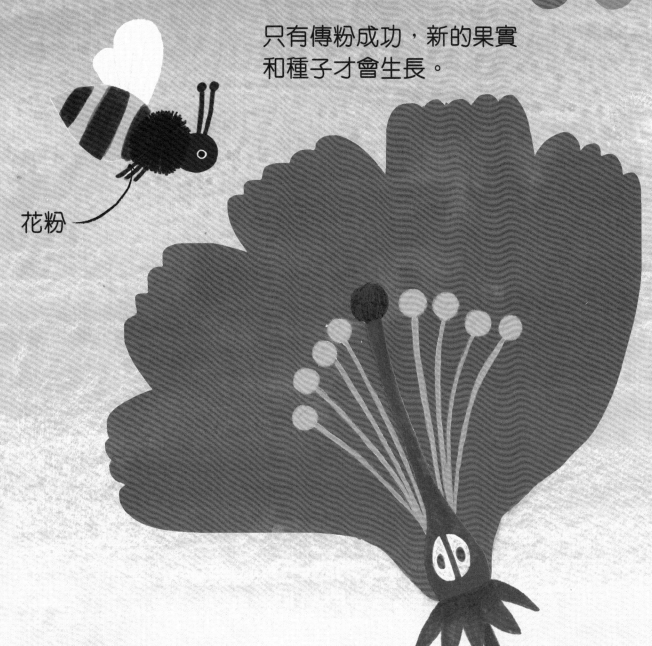

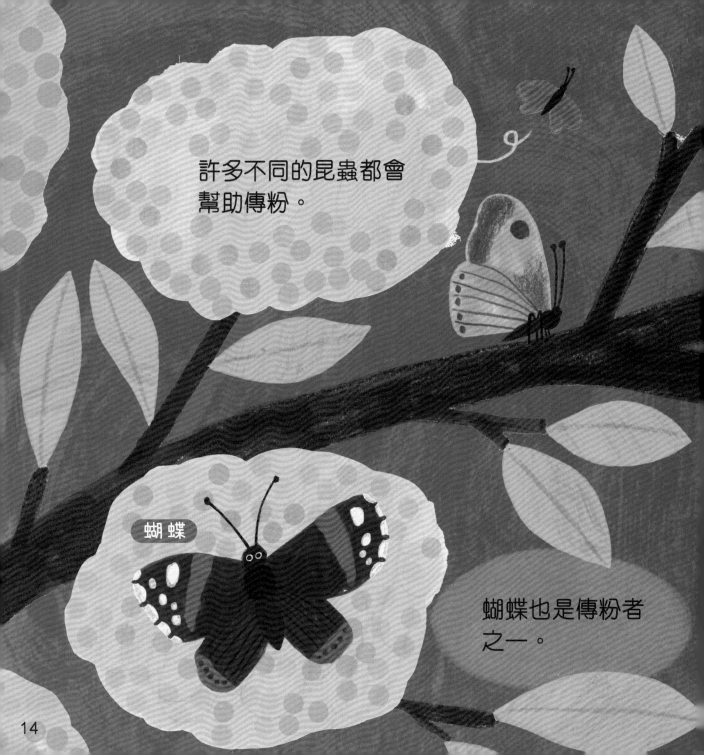

許多不同的昆蟲都會
幫助傳粉。

蝴蝶

蝴蝶也是傳粉者
之一。

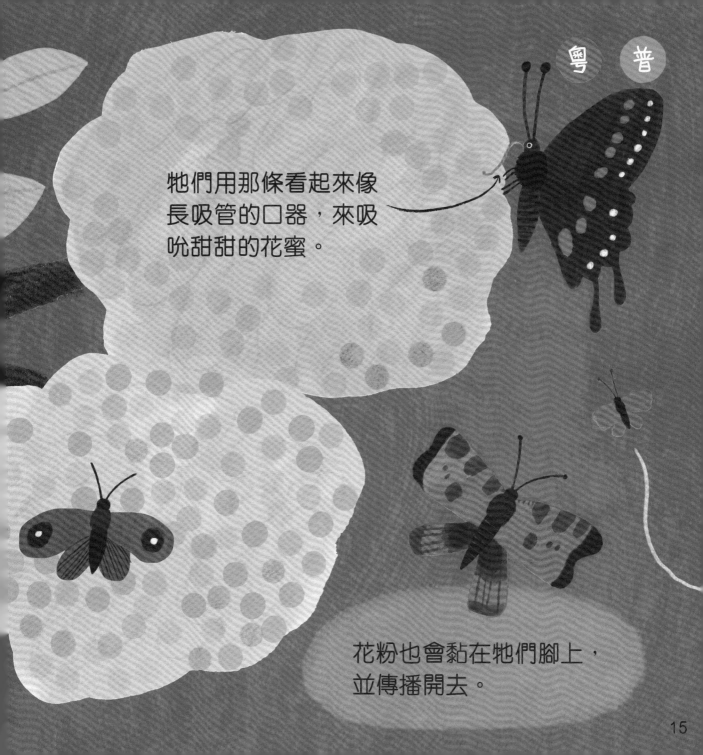

牠們用那條看起來像
長吸管的口器，來吸
吮甜甜的花蜜。

花粉也會黏在牠們腳上，
並傳播開去。

不同形狀的花都能
吸引傳粉者。

牽牛花

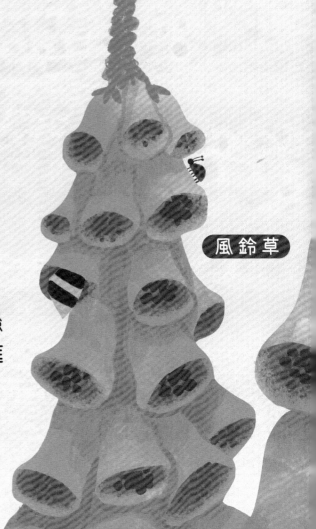

風鈴草

有些花長得像隧道，讓昆蟲
在花瓣的邊沿着陸後，走進
去便能採到花蜜。

有些花的花瓣扁平，
像雛菊，讓昆蟲可以
輕易着陸。

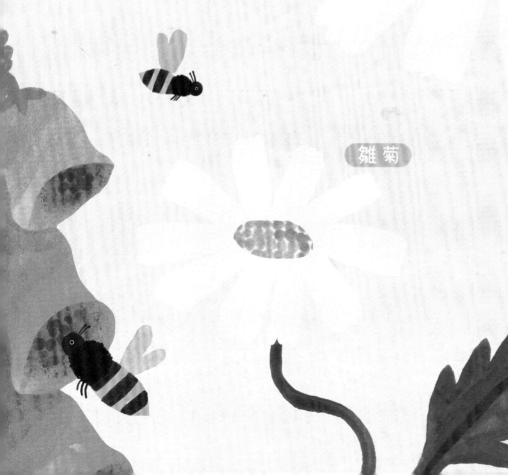

雛菊

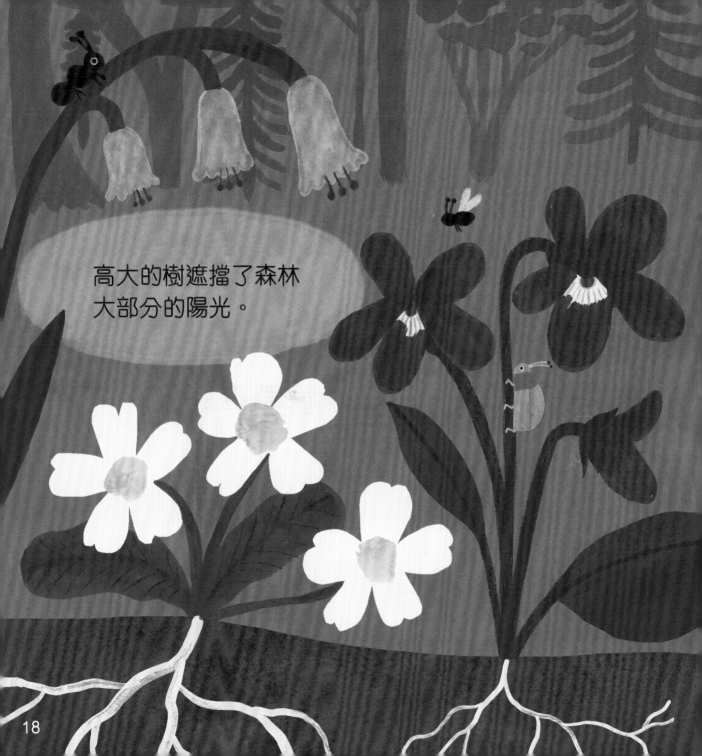

高大的樹遮擋了森林
大部分的陽光。

在黑暗的森林中，花朵利用鮮豔的色彩來吸引昆蟲。

這些美麗的顏色有助昆蟲去發現花朵的蹤影。

19

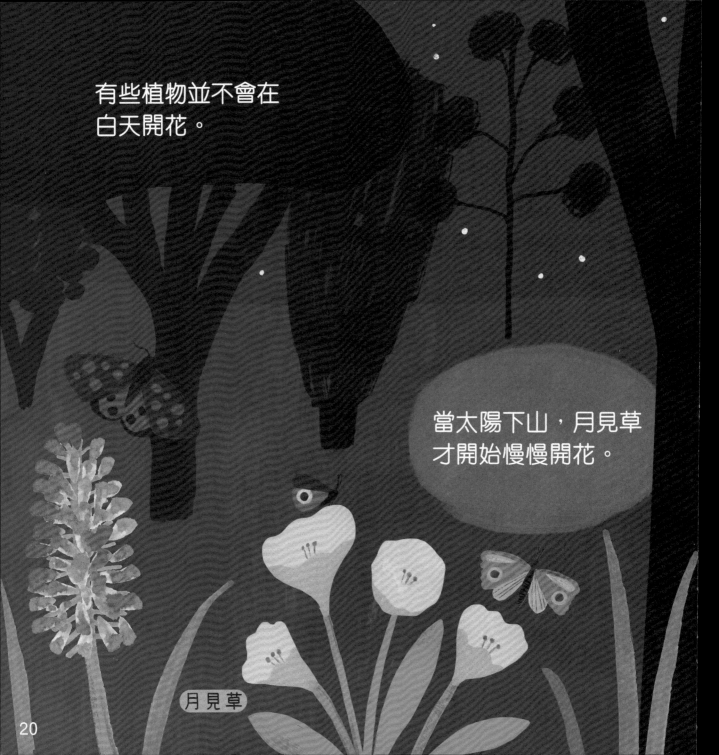

有些植物並不會在
白天開花。

當太陽下山，月見草
才開始慢慢開花。

月見草

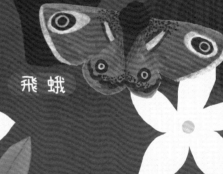

飛蛾

這些晚上綻放的花會
散發濃烈的氣味來吸
引夜間的傳粉者,例
如飛蛾。

月光花

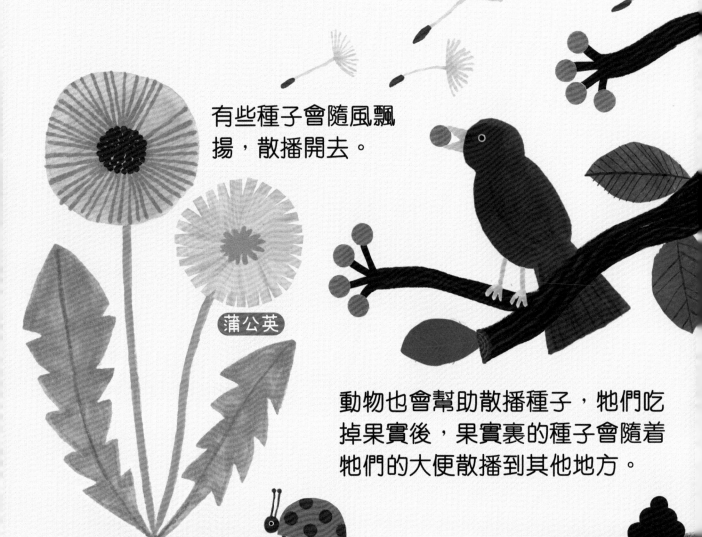

花一旦傳粉，它的果實和種子
就能在夏天好好生長。

有些種子會隨風飄
揚，散播開去。

蒲公英

動物也會幫助散播種子，牠們吃
掉果實後，果實裏的種子會隨着
牠們的大便散播到其他地方。

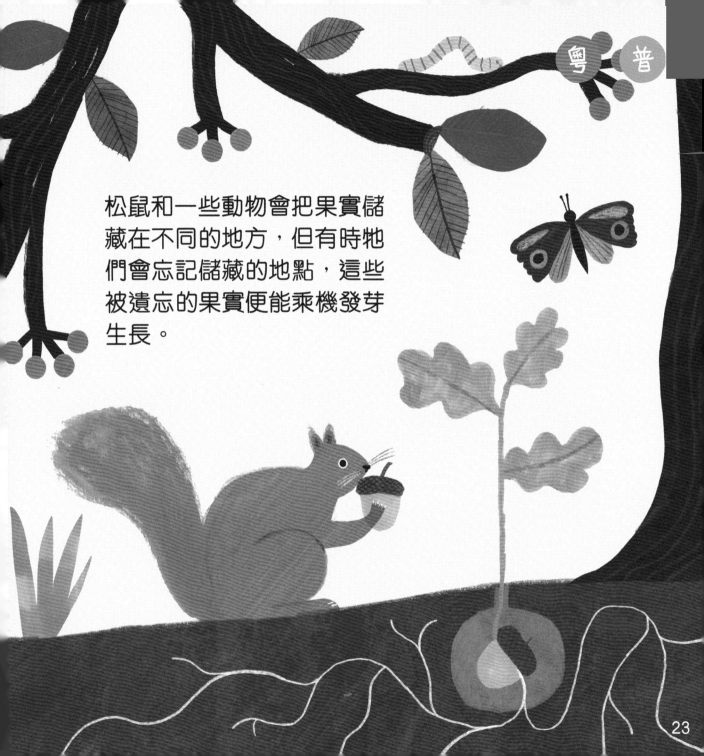

松鼠和一些動物會把果實儲藏在不同的地方，但有時牠們會忘記儲藏的地點，這些被遺忘的果實便能乘機發芽生長。

在秋冬季節，很多昆蟲會在植物的葉底產卵。

葉片可以遮風擋雨，讓蟲卵平安渡過冬天。

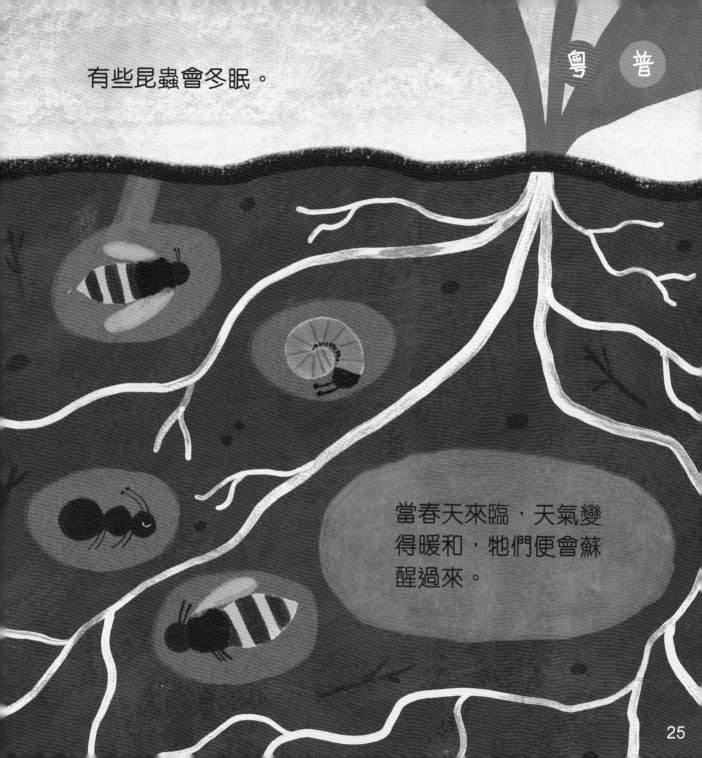

有些昆蟲會冬眠。

當春天來臨，天氣變得暖和，牠們便會蘇醒過來。

春天一到，蟲卵亦會孵化。幼蟲們
會吃下葉子，慢慢成長。同時，花
朵又再開始綻放。

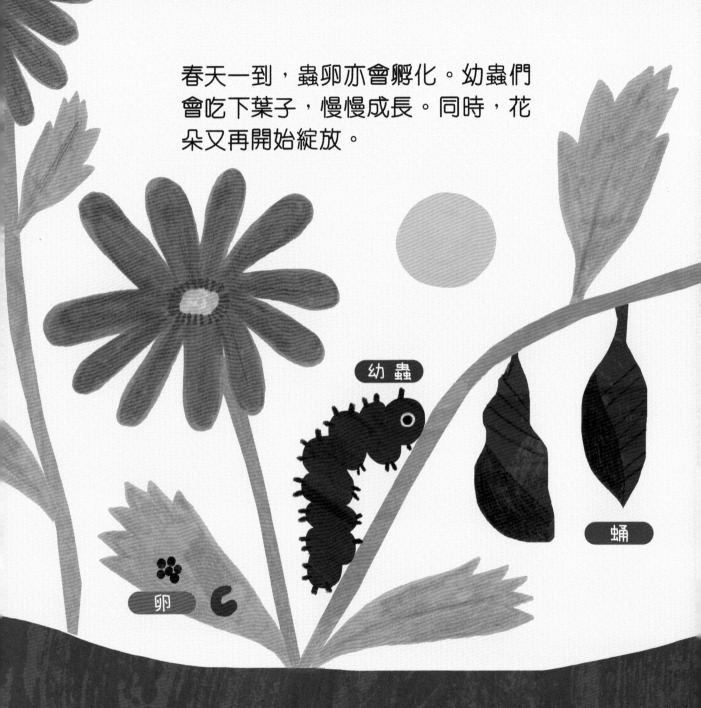

幼蟲

蛹

卵

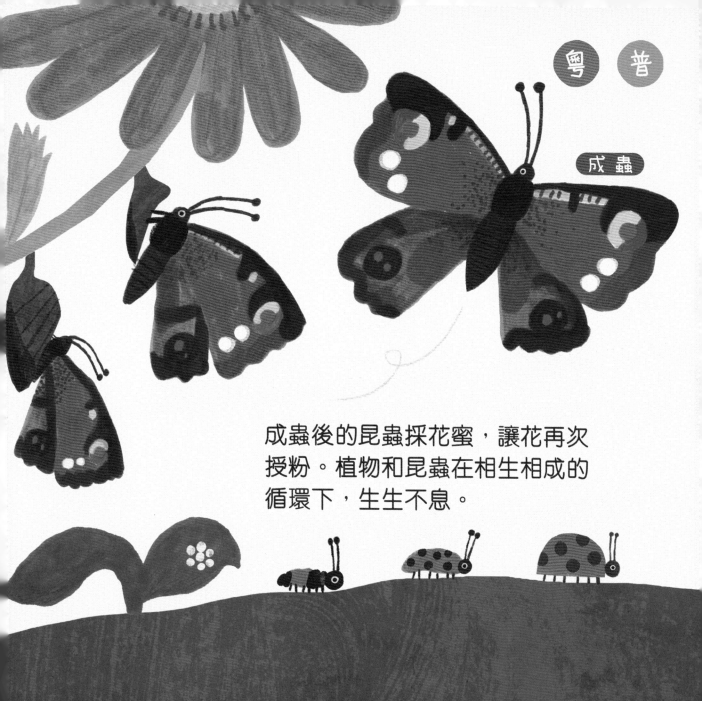

粵 普

成蟲

成蟲後的昆蟲採花蜜，讓花再次
授粉。植物和昆蟲在相生相成的
循環下，生生不息。

齊來學 栽花

栽種植物，除了讓我們體會到
生命和大自然的美，
還能給可愛的小昆蟲提供生活所需。
你可以嘗試栽種喜歡的花，
感受栽種的樂趣。

你需要：
- 泥土
- 泥鏟
- 種子
- 灑水壺
- 花盆

1. 在春天，把泥土倒進花盆至三分之二滿，用泥鏟或徒手翻鬆泥土，讓更多空氣進入泥土中，幫助疏水。
2. 視乎種子的數量，用手指輕輕挖出小凹洞或凹槽。
3. 將種子撒進凹洞或凹槽，並用泥土覆蓋。
4. 用灑水壺澆一點水，記得不要澆得太多，不然種子會被淹死。
5. 幾天後，幼苗便會慢慢長出來。

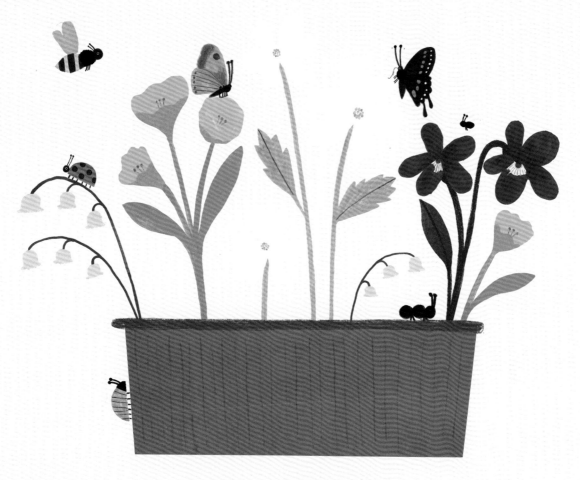

幾周後，花會開始綻放。
在溫暖和陽光明媚的日子，
記得要給它經常澆水。
你不妨仔細觀察，
哪些昆蟲來探訪過你的盆栽呢？

奇妙昆蟲知多點

- 昆蟲不但生活在森林裏，從寒冷的山脈到炎熱的沙漠，都能發現牠們的蹤跡。
- 從恐龍時代起，昆蟲至今已在地球上存活了約3.5億年。時至今天，地球上的已知昆蟲種類超過一百萬種。

常見昆蟲冷知識：

- 蝴蝶是用腳品嘗味道的。
- 毛毛蟲共有12隻眼睛。
- 蜜蜂的翅膀能每秒拍打190次。

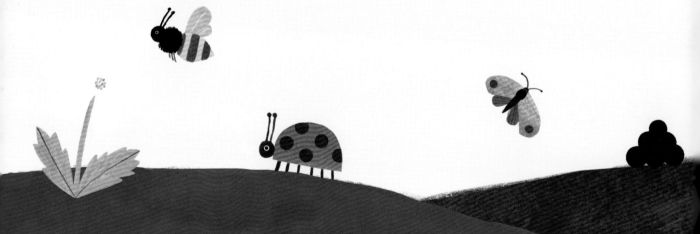

詞彙釋義

腹： 昆蟲的尾部，是消化器官和生殖器官所在位置。

冬眠： 在冬季進入長久的睡眠狀態。

幼蟲： 從卵中孵化出來的昆蟲幼體。

花蜜： 某些花生產的含糖液體。

花粉： 由雄蕊中的花葯產生的粉末，植物用來繁衍後代。

胸： 昆蟲的中間部分，跟腿和翅膀連接的地方。

森林樂繽紛

昆蟲王國

作　　者：蘇西‧威廉（Susie Williams）
繪　　圖：漢娜‧托爾森（Hannah Tolson）
翻　　譯：荳子
責任編輯：黃偲雅
美術設計：郭中文
出　　版：新雅文化事業有限公司
　　　　　香港英皇道 499 號北角工業大廈 18 樓
　　　　　電話：（852）2138 7998
　　　　　傳真：（852）2597 4003
　　　　　網址：http://www.sunya.com.hk
　　　　　電郵：marketing@sunya.com.hk
發　　行：香港聯合書刊物流有限公司
　　　　　香港荃灣德士古道 220-248 號荃灣工業中心 16 樓
　　　　　電話：（852）2150 2100
　　　　　傳真：（852）2407 3062
　　　　　電郵：info@suplogistics.com.hk
印　　刷：中華商務彩色印刷有限公司
　　　　　香港新界大埔汀麗路 36 號
版　　次：二〇二四年六月初版

ISBN: 978-962-08-8359-0
Originally published in the English language as "*Forest Fun: Insects in the Flowers*"
First published in Great Britain in 2023 by Wayland
Copyright © Hodder and Stoughton, 2023
All rights reserved.

Traditional Chinese Edition © 2024 Sun Ya Publications (HK）Ltd.
18/F, North Point Industrial Building, 499 King's Road, Hong Kong
Published in Hong Kong SAR, China
Printed in China